호남선

고정남(高正男)은 전남 장흥 출생으로, 전남대학교에서 디자인을 전공하고 도쿄종합사진전문학교와 도쿄공예대학대학원에서 사진을 전공하였다. 관심을 가지고 작업하는 것은 주로 건축, 인쇄 매체(printed media), 한국적 현상이다. 2002년 첫 개인전 「집. 동경 이야기」를 시작으로 10여 차례 개인전을 진행했다. 청강문화산업 대학, 상지영서대학 강사를 거쳐 부천대학과 한국문화예술교육 진흥원 사진 강사로 활동하고 있다.

눈빛사진가선 040

호남선
고정남 사진집

초판 1쇄 발행일 ― 2017년 3월 10일
발행인 ― 이규상
편집인 ― 안미숙
발행처 ― 눈빛출판사
　　　　　서울시 마포구 월드컵북로 361 이안상암2단지 506호
　　　　　전화 336-2167 팩스 324-8273
등록번호 ― 제1-839호
등록일 ― 1988년 11월 16일
편집·진행 ― 성윤미·이솔
인쇄 ― 예림인쇄
제책 ― 일진제책
값 12,000원
copyright ⓒ 고정남, 2017
Printed in Korea
ISBN 978-89-7409-590-1

사진가의 노트

서대전에서 목포까지 261.5Km를 잇는 호남선 본선은 1914년 일제가 호남지방 곡물을 쉽게 수탈하기 위해 만든 철도이다. 나는 기차가 다니지 않는 전남 어촌에서 자라 철도문화를 잘 몰랐지만, 적산가옥(敵産家屋)은 보고 자랐다. 일본 유학 시절 도쿄에서 본 오래된 일본 가옥이 놀랍게도 고향 장흥에서 보던 집의 모습과 같았다. 첫 개인전 「집. 동경 이야기」(2002년)는 그 내용을 담고 있다.

　이번 작업 〈호남선〉은 익산-김제-군산-정읍-영산포-목포 모습을 사진에 담은 것이다. 작가의 표현은 결국 삶의 일부를 드러내는 것이라는 생각에 2011년부터 사진 강사로 전국을 떠돌면서 촬영한 것이다. 수확기에 접어든 전북 김제 광활면의 노란 벼가 끝없이 이어지는 지평선 농로를 따라 해가 떨어질 때까지 걸었다. 논 옆 수로에는 물이 흐르

고 논을 가득 메운 까마귀 떼로 김제평야는 빈센트 반 고흐가 자살하기 직전에 그린 그림 〈까마귀가 나는 밀밭〉과 겹쳐졌다. "성난 하늘과 거대한 밀밭, 불길한 까마귀 떼, 어디로 가야 할지 알 수 없는 세 갈래 갈림길의 전경에서 강한 절망감을 느낀다"는 고흐의 말처럼 음산했다. 고흐는 밀밭에 반사된 강렬한 노란색과 가로로 긴 캔버스를 사용해 밀밭의 광활함을 강조했는데 나의 이번 작업에서도 그 프레임과 몇 개의 오브제를 차용하였다. 얼핏 보기에 호남선 주변 풍경은 소박하고 고요했다. 그러나 자세히 보면 마을 곳곳에 한 세기가 지난 일제강점기 가옥과 곡물 창고들이 덧없이 남아 뚜렷하게 기억하게 했다. 그 시대를 살았던 사람들의 막막함과 절망이 서려 있는 역사적 장소를 찾아 시간을 거슬러 올라가다 보니 우리 시대의 삶과 저항의 자리마다 단순한 풍경이 아니었다. '쌀쌀한 풍경'보다 더한 침묵의 항거이다.

2017. 3.
고정남

눈빛사진가선
040

NOONBIT
COLLECTION
OF
KOREAN
PHOTOGRAPHER'S
WORKS

호남선

고정남 사진집

Honam Line - Song of Arirang

Photographs by Ko Jung-Nam

눈빛

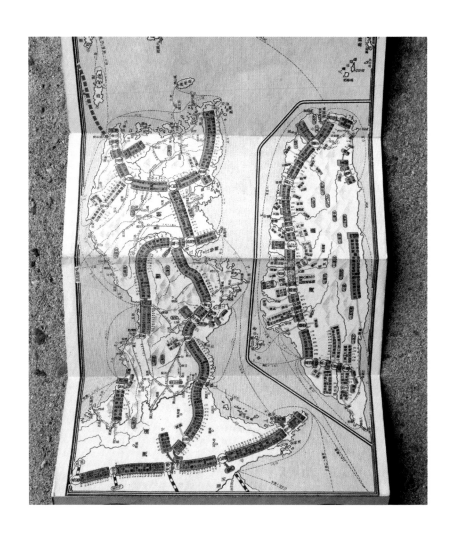

1921년도 자료, 2017

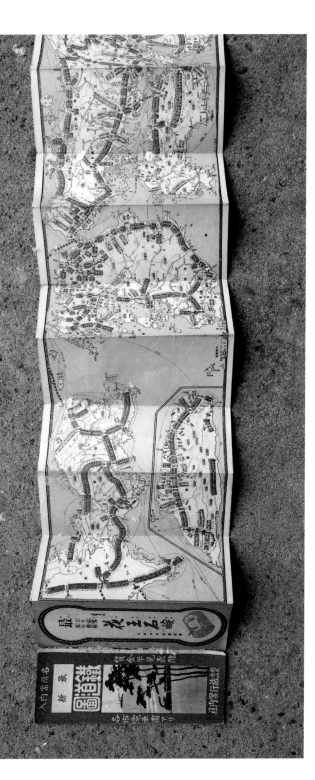

1944년도 자료. 전주, 2016

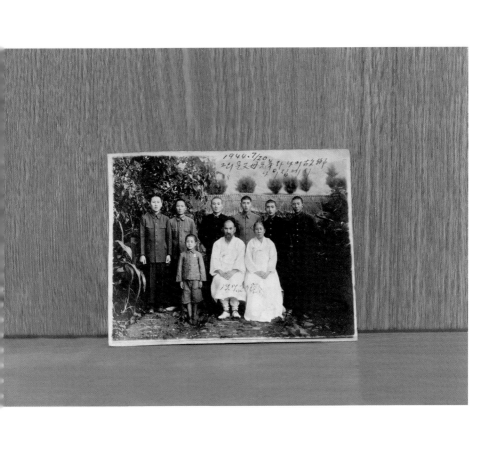

김제, 2017

군산, 2016

군산 세관, 2017

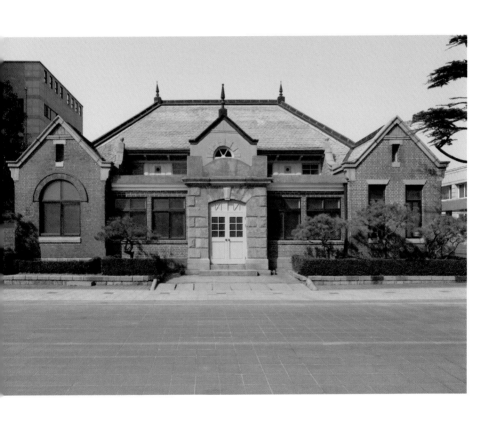

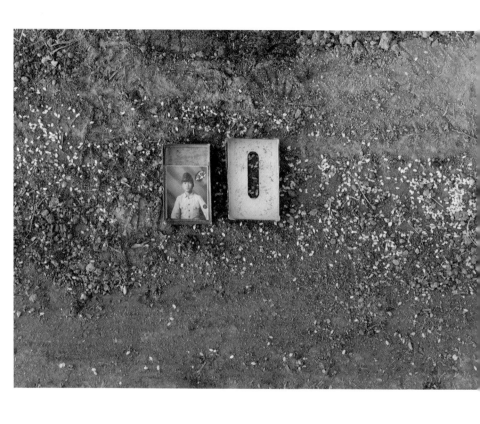

1943년도 자료, 2017

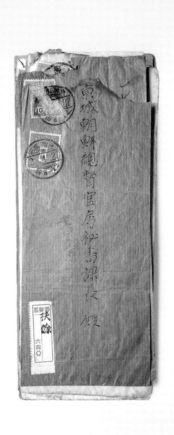

1927년도 자료, 2013

군산 동국사, 2017

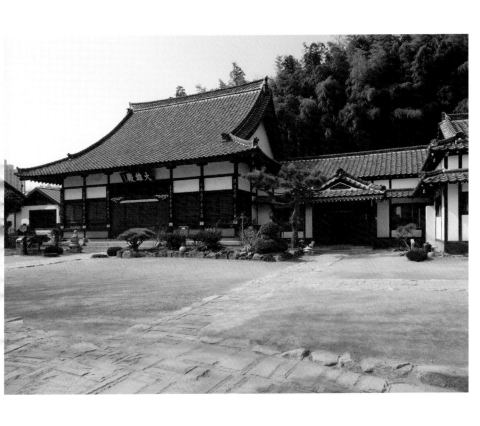

군산 동국사, 2015

군산 히로스 가옥, 2017

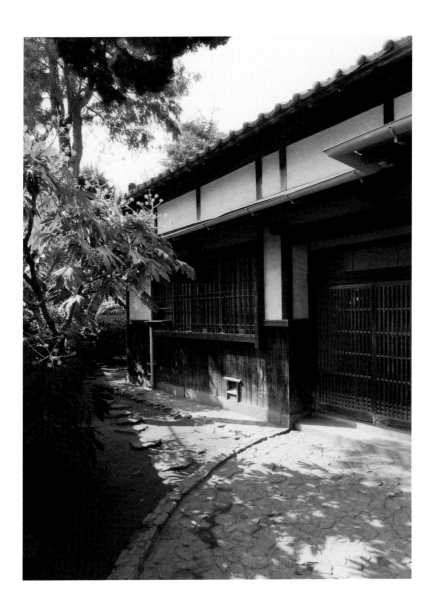

군산, 2017

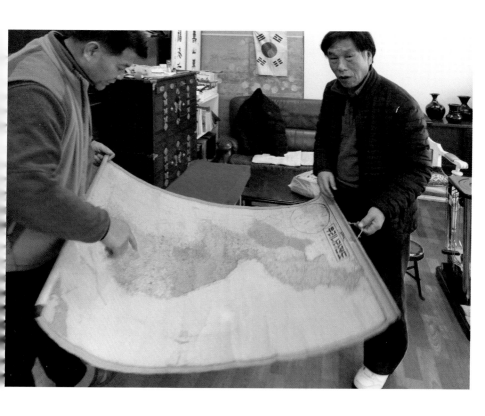

군산, 2015

군산 만경강 새창교, 2016

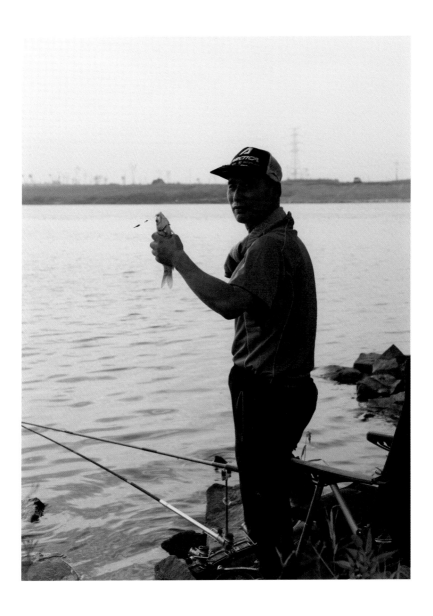

군산, 2016

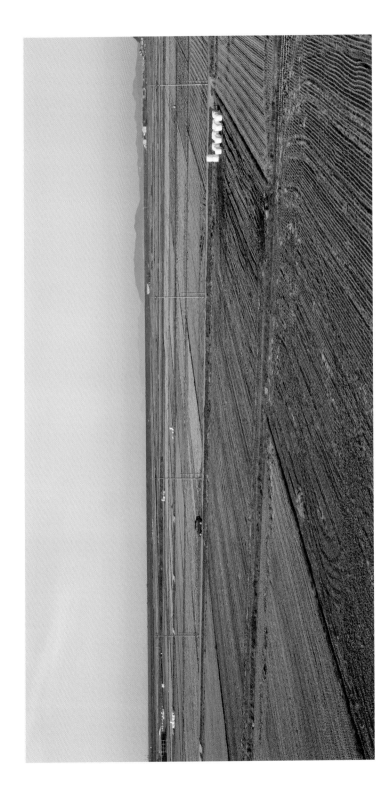

군산 임피역, 2017

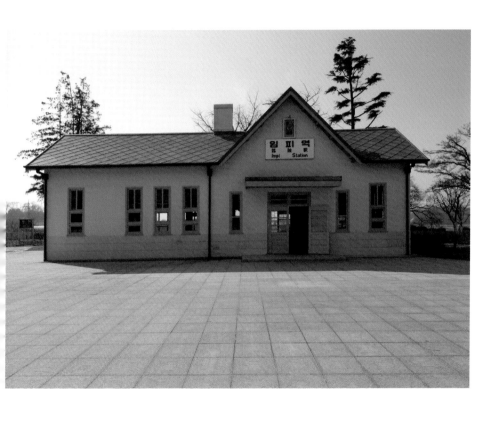

익산, 2013

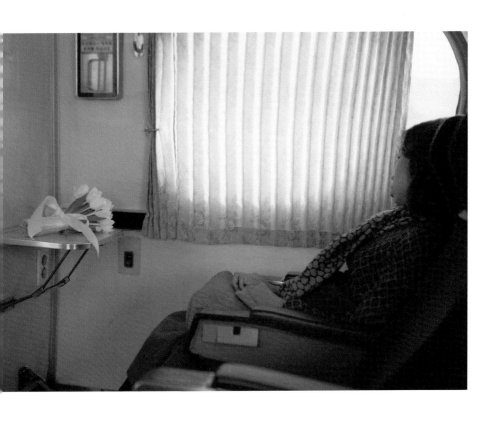

이산 춘포, 2017

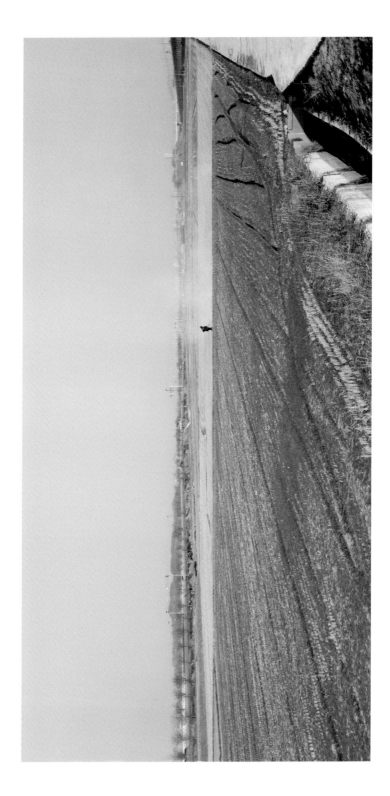

익산 춘포역, 2017

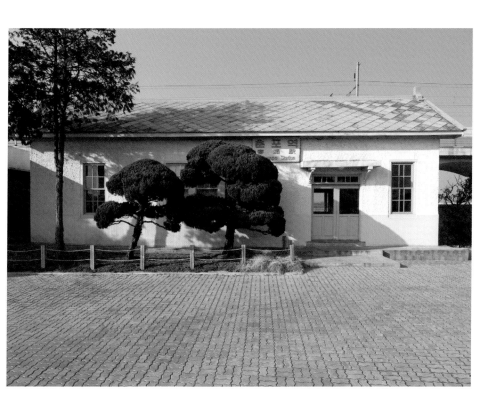

김제, 2016

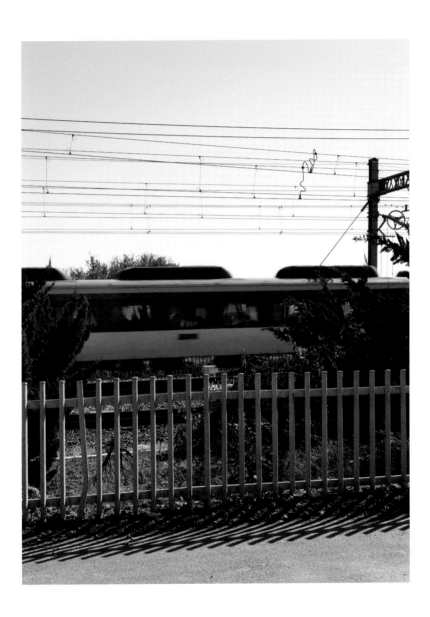

김제, 2016

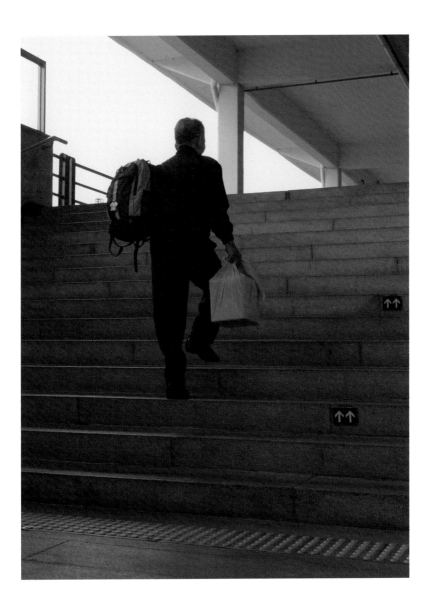

김제, 2016

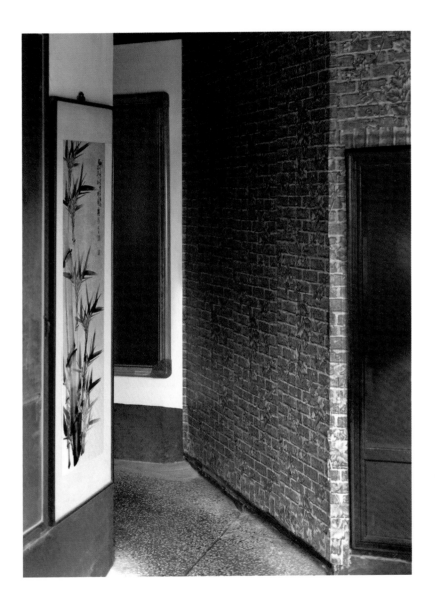

김제, 2016

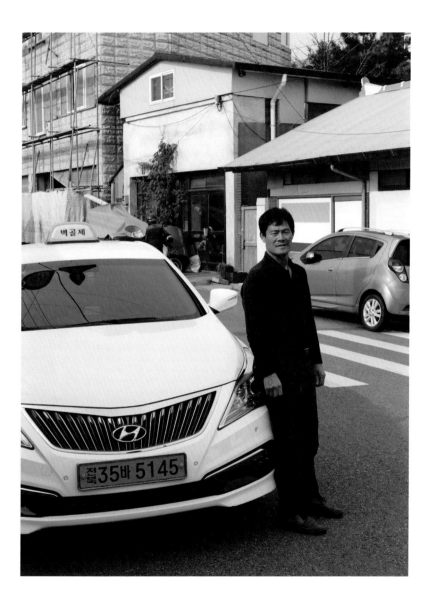

김제, 2016

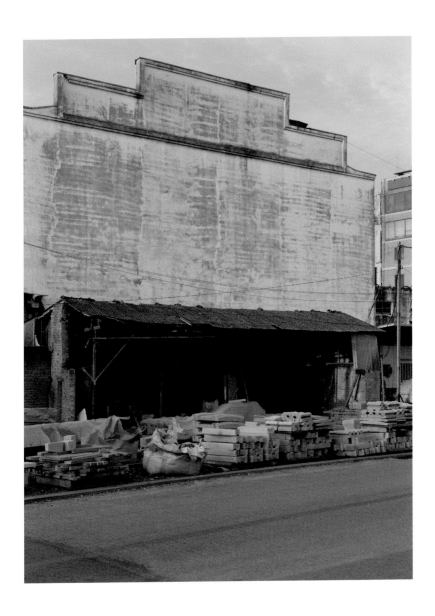

김제, 2016

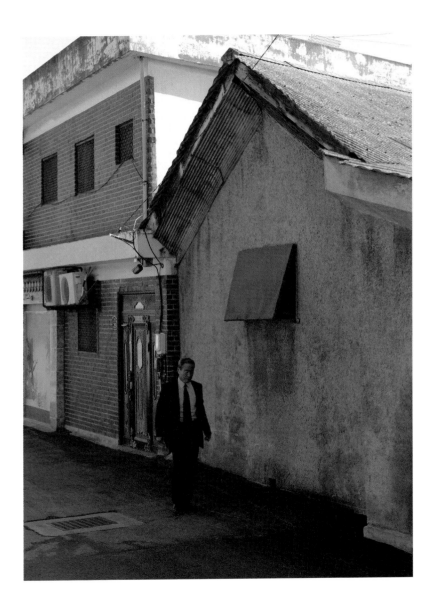

김제 신풍동 일본식 가옥, 2016

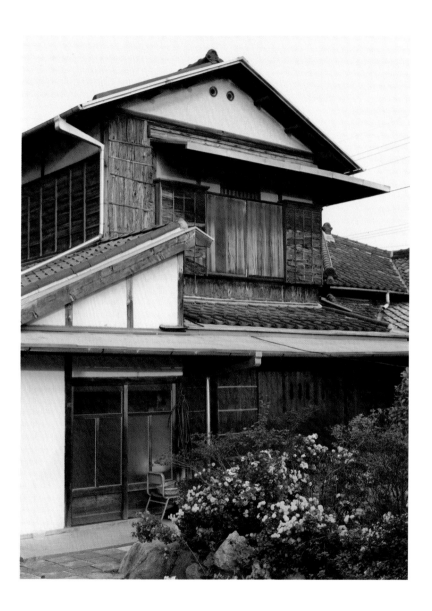

김제, 2016

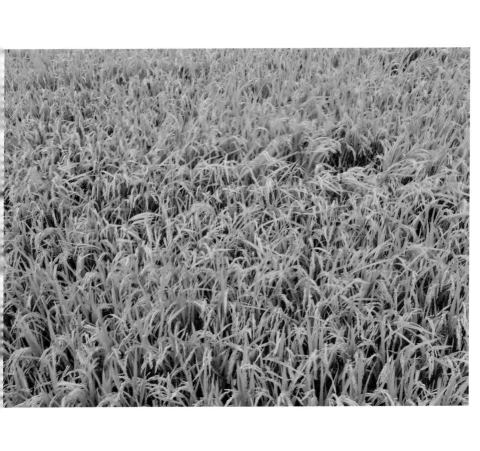

김제, 2016

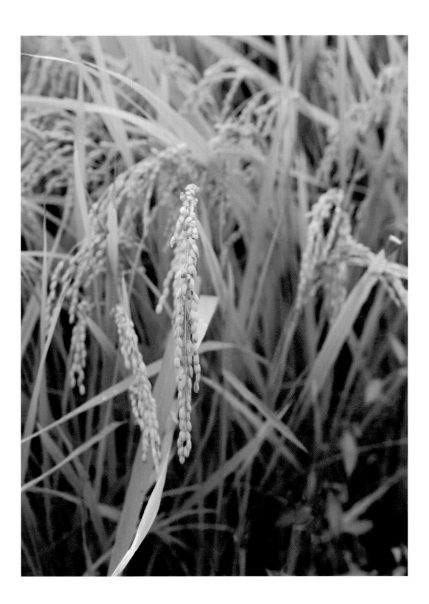

김제, 2016

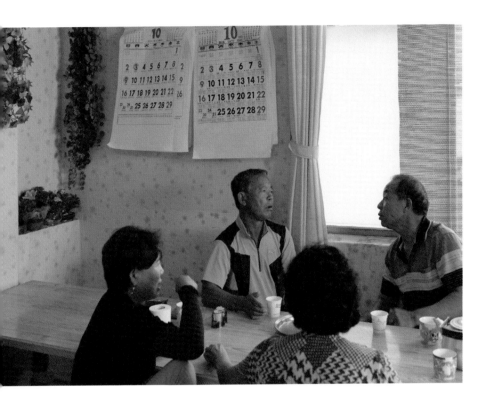

김제, 2016

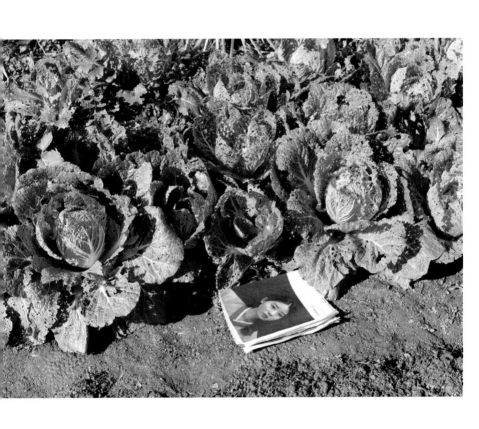

김제, 2016

김제, 2017

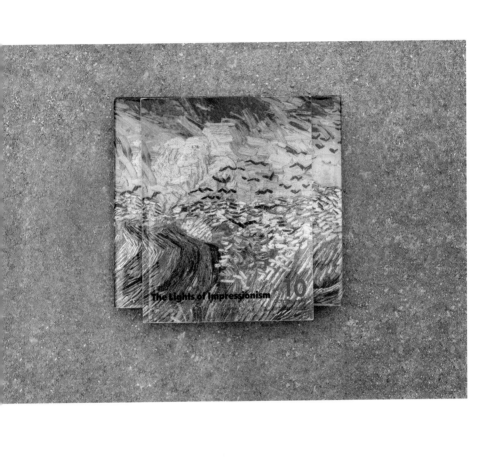

The Lights of Impressionism

김제, 2016

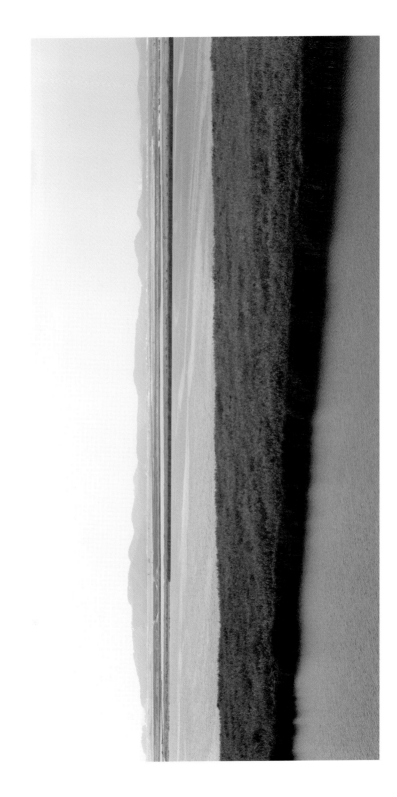

김제, 2016

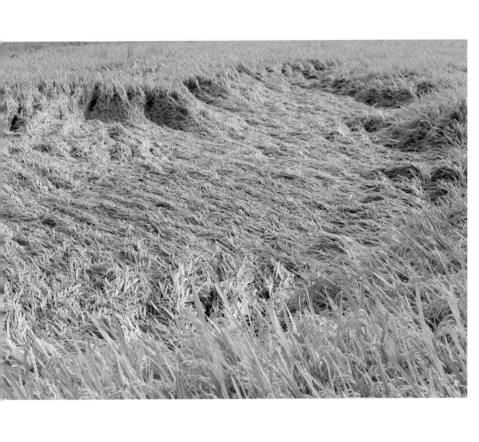

김제, 2016

김제 죽산 하시모토 농장, 2016

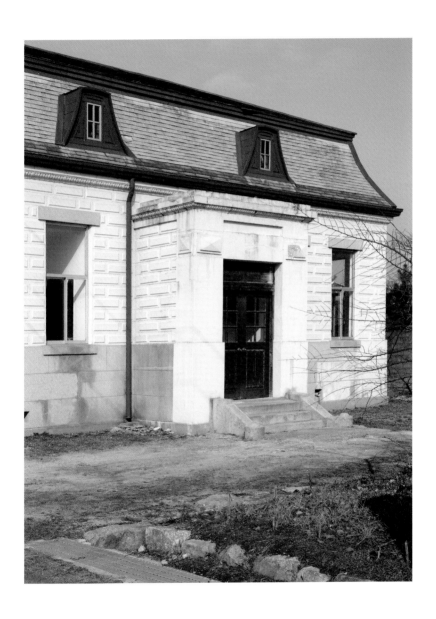

김제 백구—금융조합, 2016

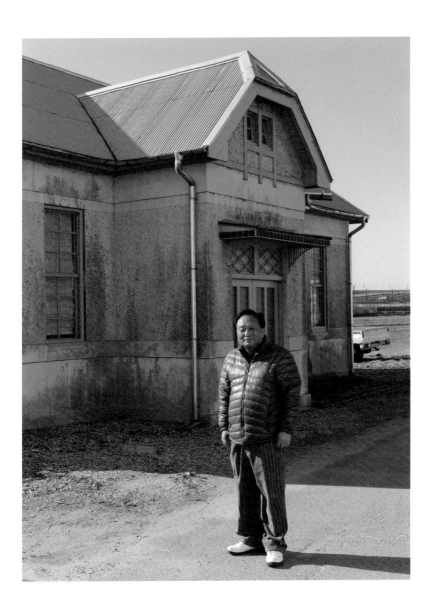

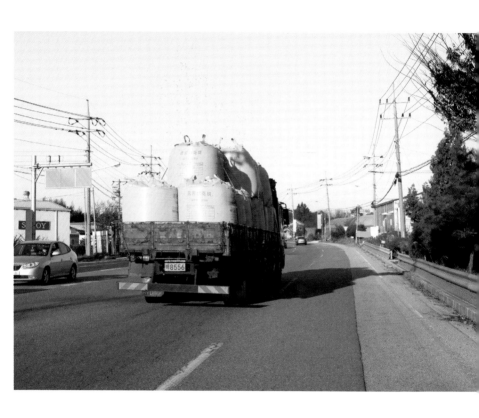

김제, 2016

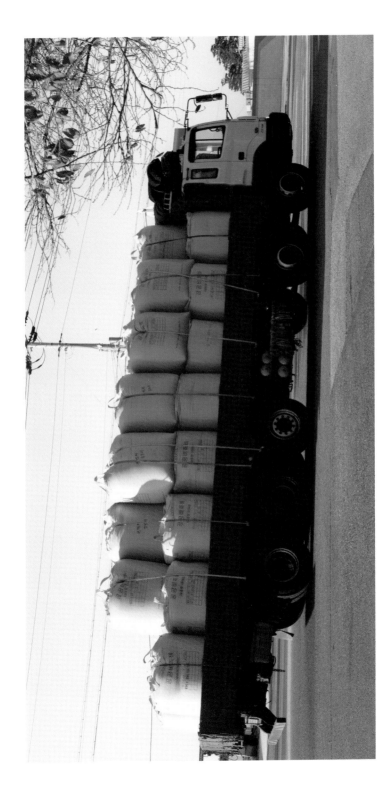

김제, 2016

김제 광활, 2017

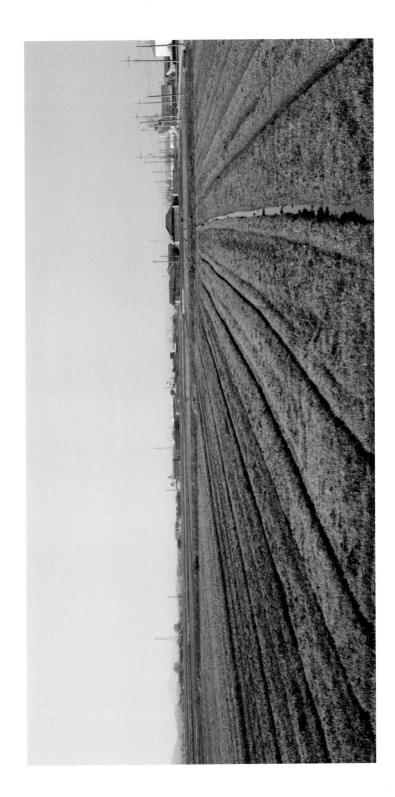

정읍 고부, 2016

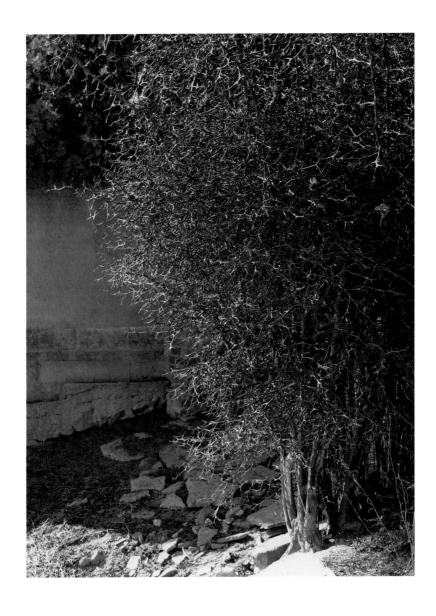

정읍 고부, 2017

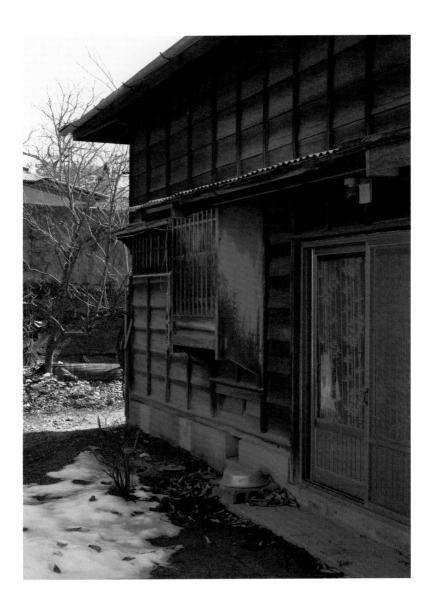

정읍, 2017

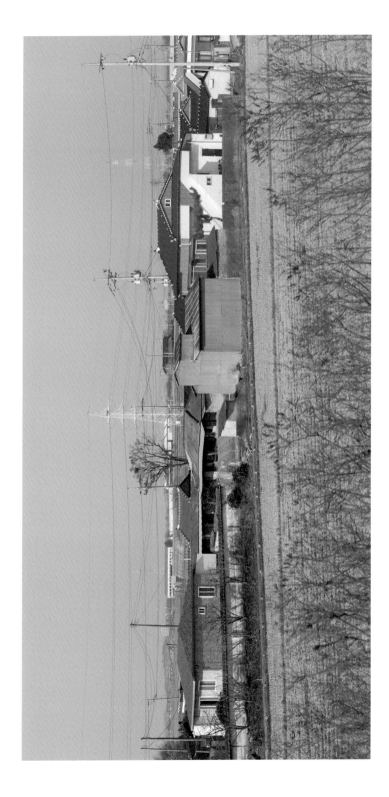

전주, 2016

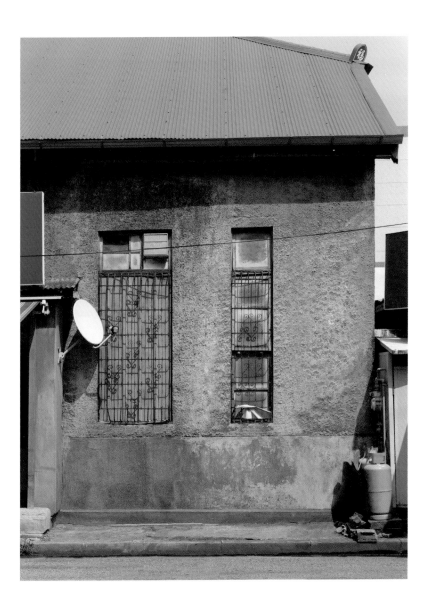

남원, 2015

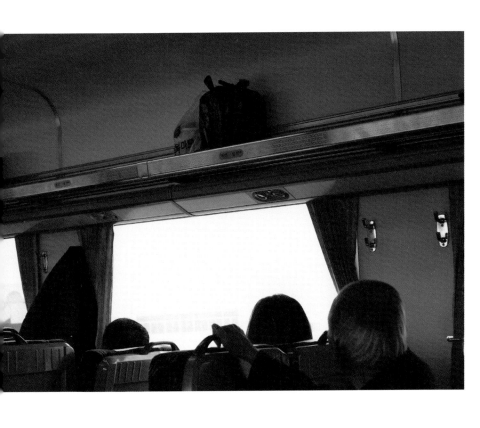

남원, 2015

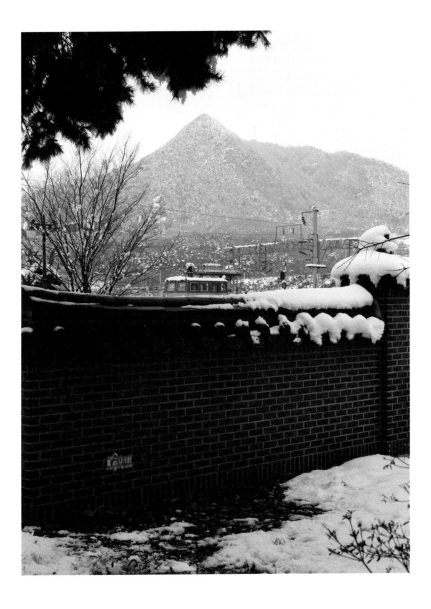

2017

94

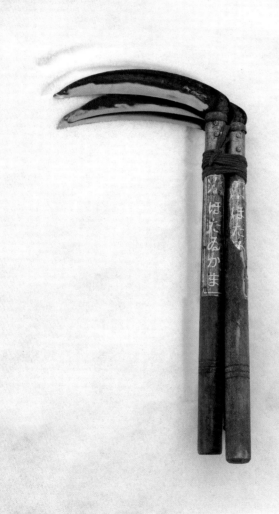

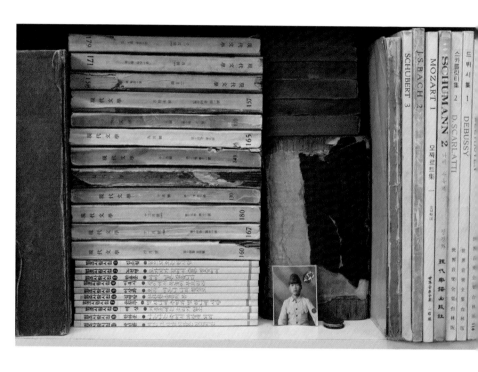

2017

2017

1943년도 자료, 2017

扶安郡白山面龍溪里

나주역, 2017

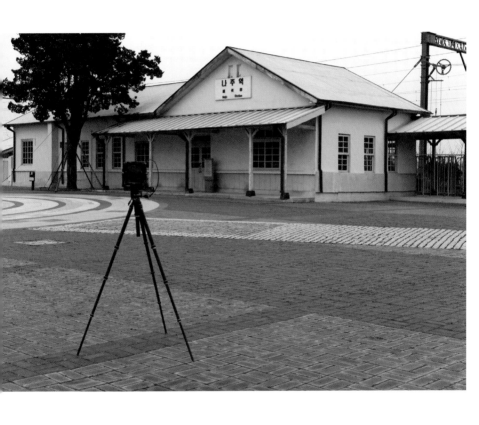

나주, 2017

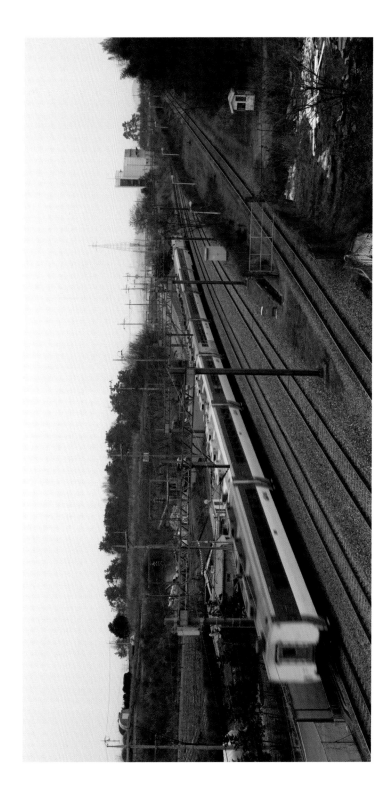

영산포, 2017

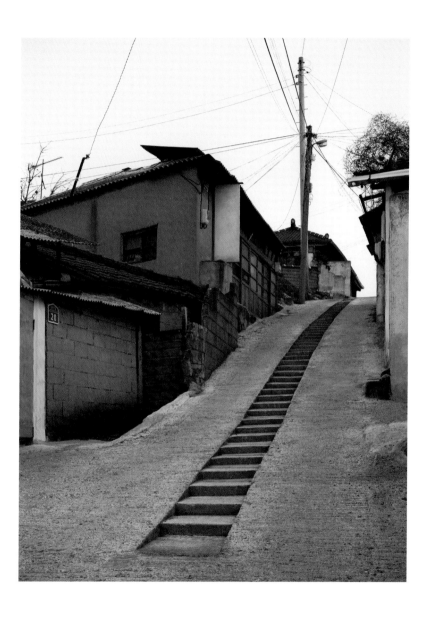

목포, 2013

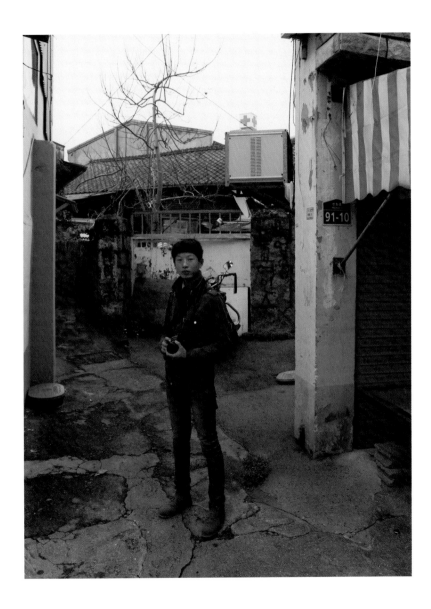

목포, 2013

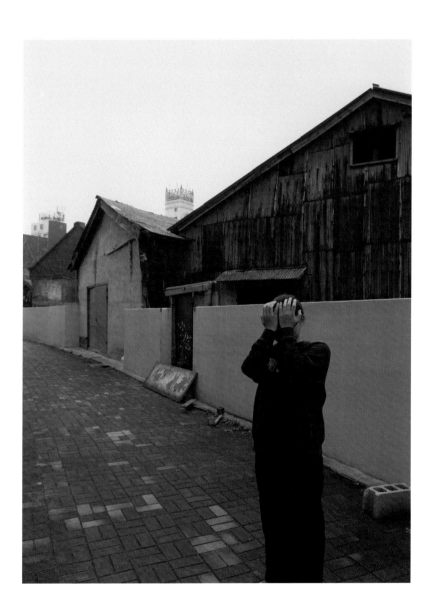

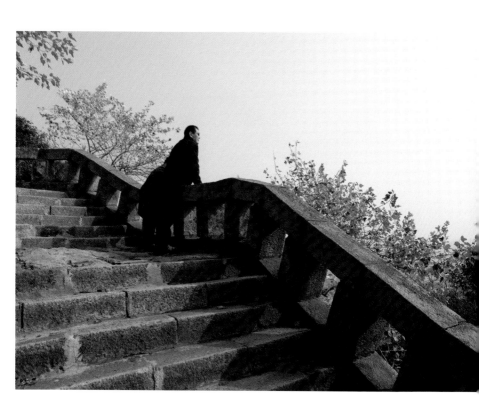

목포 유달산, 2013

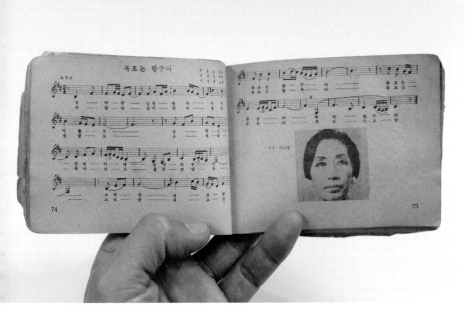

1960년대 자료, 2017

보성 겸백, 2010

2017

예술로 역사를 말하는 어떤 한 방식

이광수 부산외국어대 교수. 사진비평가

'역사'란 지나간 과거이기도 하고, 그 지나간 과거를 기록해 놓은 것이 기도 하다. 전자에 있어서는 이견이 없지만 후자에 있어서는 그 성격과 방법론에 대해 끊임없이 논쟁이 이어져 오고 있다. 기록으로서의 역사란 인간을 중심으로 과거의 여러 사실(事實)들 가운데 일부를 취사선택하는 일이다. 그 기록을 하는 사람의 기준이 따를 수밖에 없으니 애초에 절대적 객관성이란 불가능한 것이다. 기록자는 여러 사실들 가운데서 자신이 판단할 때 역사적 가치가 있다고 하는 것들을 골라 사실(史實)로 선택해 시간적 순서에 따라 재구성한다. 이때 대부분의 역사가는 주어진 사료를 종합적으로 이해하고 검증하고 판단하는 일련의 과정을 거친 후 논리적으로 서사를 구축하여 재구성한다.

　문제는 여기에서 발생할 수 있다. 모든 사람이 동일하게 가치 부여를 할 수 있는 건 있을 수 없다. 설사 그런 것이 있다손 치더라도 다수의 가치가 어떤 특정인 소수의 가치보다 더 우월하거나 우선해야 한다고 평가할 수는 없다. 또 아무리 논리적으로 재구성한다 할지라도 그것이 분명한 인과 관계를 설명하는 과학과 같을 수 없는 것은 분명하

다. 그래서 역사의 재구성을 반드시 이성과 산문으로만 해야 한다는 말에 대해 토를 다는 사람들이 생긴다. 왜 감성과 시(詩)로는 할 수 없다는 말인가? 이런 몇 가지 점을 고려해 볼 때, 지금까지 우리에게 널리 인정되어 온 '역사'는 여러 역사들 가운데 그저 어떤 하나일 수밖에 없다. 이 사실은 어떤 특정 개인이 갖는 혹은 그에게만 해당하는 어떤 역사성이 존재한다는 것을 의미하는 것이다. 특정 개인에게만 해당되는 역사성. 그 위에서 재구성하는 역사는 결국 예술의 태도와 가까워진다. 객관적 사실로부터 멀어지고 주관적 감성의 해석을 향해 가는 것이다. 당연히 널리 일반적으로 공유될 수 없는, 나만의 예술 방식으로 말하는 역사다.

사진가 고정남이 '호남선'이라는 제목으로 묶은 수십 장의 사진으로 과거 일제강점기 역사를 말하는 것이 이러한 역사다. 그는 일제강점기 때로 거슬러 올라갔다가 어렸을 적을 지나 현재에 이르는 역사를 말하고자 한다. 기억의 흐름 위에서 하는 재구성이다. 그 안에서 고정남은 국가나 민족 혹은 사회라는 거시의 틀도 중요하지만 '나'의 관점도 중요하다는 사실을 말하려 한다. 그 안에서 거시가 아닌 일상의 미시를 말하는 것이 하찮은 것이 되지 않는다. 글로 하는 기록이라 할지라도 정치와 사회 변동을 기록한 것은 가치 있는 일이고, 사고와 관념 혹은 손에 쥘 수 없는 어떤 세계를 기록한 것은 기록으로서 가치가 떨어진다고도 할 수 없다. 역사를 말하려 함에 있어서 중요한 것은 '나'는 어떤 역사를, 어떤 방식으로 기록할 것인가의 문제일 뿐 어떤 것이 어떤 것보다 더 정확하고, 의미 있는 가치를 갖는가에 대한 평가를 할 수 없다. 바로 이 점에서 사진이라는 예술로 말하는 고정남이 하는 역사 말하기의 개념이 성립한다.

어차피 소위 이성과 객관을 바탕으로 산문이나 수치를 이용하여 쓰는 과학적 기록의 관점이라 할지라도 모든 시간과 장소와 대상에 대한

것을 다 기록할 수는 없다. 과학과 통계라는 아주 촘촘한 그물코의 힘을 빌린다 할지라도 그 그물코 사이로 빠져나가 버리는 그 개인들의 '하찮은' 과거는 많을 수밖에 없다. 이들이 누락되지 않도록 막을 수 있는 장치는 있을 수 없다. 글이 아닌 기록적 다큐멘터리 사진으로 하는 역사의 경우도 마찬가지다. 사진가란 좋은 미장센의 이미지를 만들어낼 수 있는 여러 조건이 만들어질 때 셔터를 누르는 법이기 때문에 결국 그 사진이라는 것은 고작 장면이 될 만한 곳 혹은 소재를 찾아다니면서 이른바 채집을 한순간의 재현일 뿐이다. 그러니 모든 장면을 그것도 사진가의 관점이나 느낌을 배제한 채 객관적인 이미지를 만들 수도 없고, 그것들로 객관적이고 과학적인 기록을 남길 수도 없는 것이다.

고정남의 '호남선' 작업이 사진으로 말하는 역사가 되는 것은 그가 보는 과거가 궁극적으로 기억의 문제이기 때문이다. 기억이란 주체와 객관적 현실 사이에 존재하는 해석이다. 기억은 드러나지 않고 알려지지 않은 것을 드러내고 알리는 것이다. 그것은 구전과 함께 사료의 중요한 형태 가운데 하나임에는 분명하나 그것을 드러내는 주체에 따라 다양하게 나타나고, 그 인과 관계나 전개 과정이 일정하지 않아 모호하고 부정확하기 때문에 그동안 널리 받아들여진 단일화되고 표준화된 역사로부터는 거부당해 왔다. 그래서 기억은 비(非)근대적인 것이고 비(非)체계적이며 비(非)과학적이다. 역사를 이성과 객관의 차원에서 본다면 기억은 분명히 비(非)역사적이다. 나아가 그 단일화되고 표준화된 역사가 문명의 소산이라는 점에서 보면 기억은 문화의 문제이기도 하고, 문명과 대척점에 서 있는 폭력의 문제이기도 하다. 문화는 우(優)와 열(劣)을 구분하지 않는다는 점에서 그리고 해석의 문제라는 점에서 여러 개인의 '역사들'을 복원하는 데 필요하다는 차원에서의 의미다. 이 점에서 문화는 다시 폭력의 문제로 연결된다. 폭력은 근

대성으로 표준화된 하나의 '역사'로부터 배제된 자들의 감성과 관련된다. 공공성이라는 이유 아래 배제되어 버린 개개의 이질적이고 감성적인 기억들은 폭력의 관점에서 끌어올리면 또 하나의 역사가 될 수 있다. 그것이 바로 기억의 역사다.

기억은 문화적 맥락에서 의미화의 과정을 거치면서 만들어진다. 다시 말하면 기억은 이미지, 의례, 기념물, 박물관 등을 통해서 유지된다. 그래서 매체의 영향을 받지 않은 기억이란 존재할 수 없다. 이 점에서 사진은 본질적으로 시간의 어느 한 순간을 포착해 놓은 것이기 때문에 즉 객관적 맥락과 단절되거나 은닉되기 때문에 기억으로 끌어올리는 역사의 작업에 적절하게 사용될 수 있다. 사진은 본래 인간이 직접적으로 개입하지 못한 상태에서 카메라라는 기계에 의해 만들어진 이미지다. 그래서 그 이미지 혼자로서는 아무 말도 분명하게 할 수 없는 매체다. 사진은 그것을 읽는 사람의 경험이나 지식 혹은 이념에 따라 그 느낌과 의미가 달리 생성되는 매체다. 그 어떤 시각 이미지보다 해석의 여지가 더 넓어서 이질적이고 불규칙적인 기억을 자의적으로 소유하거나 전유할 수 있는 여지가 크다. 그래서 사진은 개인에 따라, 상황에 따라 달리 나타나는 아픔, 분노, 연민, 그리움과 같은 특유의 감성을 자아내게 하는 힘이 강하다.

이런 담론 위에서 과거를 '호남선'이라는 일제강점의 특정 주제로 말하고자 하면서 일부러 맥락을 단절시켜 버리고 각 이미지에서 여러 사실성은 은닉해 버리고 나아가 각자의 감성에 따라 달리 해석될 수 있는 여러 상징물을 지뢰처럼 숨겨 놓는 그러면서 어떤 정해진 내러티브를 구성하지 않는 방식이라면, 그것은 예술로 역사를 말하는 사진가 그 혼자만의 방식이 된다. 그래서 고정남의 '호남선'을 읽는 방식은 수백 수천 가지를 넘어서 무한대로 있을 수 있다. 한때 호남 지역에 있었던 일본 제국 지배자들의 수탈에 대해 말을 하되, 그 전개는 사진가가

개인적으로 갖는 어렸을 적 동네에서 함께 자란 '적산가옥'을 매개로 하여 일본 유학을 갔을 때와 돌아온 이후 대학 시절 몸담았던 반미 자주 통일 농학 연대의 기억들이 물고기가 헤엄치듯 마음대로 자유롭게 다닌다. 그래서 이 사진을 읽는 사람은 굳이 사진가의 의도만을 따라갈 필요도 없고, 그럴 수도 없다. 사진가 고정남이 말하고자 하는 것은 자신이 예술로 역사를 말하고자 하는 특정한 한 방식일 뿐이다. 그가 그렇게 하듯, 독자들도 자기 마음대로 해석을 하고 느낌을 가지면 될 일이다. 사진가는 세 자루의 낫을 통해 김남주 시인의 주인의 목을 딴 종을 말하고자 했겠지만, 독자는 꼭 그렇게만 읽을 필요는 없다. 낫속에서 돌아가신 할아버지를 떠올릴 수도 있고, 읍내에서 농기구 장사를 했던 자신의 어린 시절을 기억할 수도 있다. 독자에 따라서 정도의 차이는 있겠지만 일제강점기의 빛바랜 사진, 철로, 지도, 오래된 악보, 카메라를 든 사람들, 근대문화유산이 된 역사(驛舍)들, 적산가옥, 논과 밭, 지평선 등 비교적 쉽게 사진가의 의도를 알아차릴 수 있는 사진들도 있지만, 어떤 식당에서 이야기 나누는 사람들, 그냥 어딘가에서 서 있는 사람 등 사진가가 숨겨 놓은 상징과 복선을 알아차리기가 쉽지 않은 것들도 있다. 그 해석과 느낌 사이에서 독자로서 마음껏 헤엄치는 자유, 그것을 만끽하는 것이 고정남 사진 읽기의 길이다. 지금, 예술로 역사를 말하는 어떤 사진가의 불친절한 세계, 그 앞에 사진하는 사람들이 숨죽이면서 서 있다.

해설 2

오래된 풍경, 사유의 이미지

최연하 ^{전시기획자}

사진, 여행, 산보, 수집

이 사진집은 1921년도에 일제가 제작한 한 장의 지도로부터 시작되어 잘 익은 벼 이삭 한 줄기가 찍힌 사진으로 끝을 맺는다. 철도 노선도가 그려진 지도에는 한반도와 대만에 굵고 붉은 선분이 해안가에 집중해 있음을 알 수 있다. 이 지도와 함께 사진집의 중반에는 다시 1970년도에 제작된 지도를 펼쳐든 사내들이 보인다. 간혹 사람들이 주제로, 배경으로 찍힌 사진들도 있고, 건물만 덩그러니 있는 사진이 반복해서 등장하기도 한다. 그러다가 풍경이 시원하게 펼쳐지기도 하고, 사물이 선명하게 드러나기도 한다. 풍경과 사람, 건물과 사물이 교차하면서 한 권의 사진책이 된 고정남의 『호남선』은 착란을 일으키기에 충분하다. 파편적인 이미지들, 맥락이 없어 보이는 오브제와 풍경은 친절한 서사를 기대했던 독자들에게는 다소 불편하고 당혹감을 안겨 줄 것이다. 거기에 대개의 사진들이 심심하고 단순하고 심지어 구도가 삐딱하게 치우쳐 있어서 작가의 의도를 캐내기란 여간 심난한 것이 아니

다. 첫 번째 사진인 '지도'가 없었다면 이 책을 볼 때 어떤 노선을 경유해야 할지 난해하기만 하다.

　고정남은 『호남선』에서 하나의 루트를 제시하지 않는다. 사진가, 여행자, 산보객, 수집가로서의 다양한 그의 역할만큼이나 이 사진집에는 간혹 그의 여정을 알 수 있는 표식이 등장하고, 여행지에서 만났던 풍경과 건물과 사람들, 그리고 산보를 하며 수집했던 사물들이 각각의 사연을 안고 있기에, 사진집은 순차적으로 넘기며 봐야겠지만 책을 덮고 난 후에는 밤하늘의 별들을 이어 가며 별자리를 헤아리듯, 다시 눈을 감고 사진-지도를 만들어야 사진집 '읽기'의 여정을 비로소 마칠 수 있다. 고정남은 언제나 동인천의 집에서 출발하여 기차와 버스를 갈아타고 '호남선'이 닿는 마을들을 순서 없이 찾아가 며칠씩 머물며 사진을 촬영한 후에 다시 집으로 오는 것으로 여정을 마친다. 집으로 돌아오기 위해, 그는 자신의 영토를 끊임없이 떠났다! 그 길 위에서, 당도한 마을 안에서, 마을을 조망할 수 있는 높은 언덕 위에서, 혹은 땅에 바짝 엎드려 찍어 낸 사진들은 대부분 소소하지만 기념비적인 것이다. 수집가로서 고정남의 각별한 취향은 바로 '소소한데 기념비적인 것'을 발굴하는 데 있다. 수집한 오브제를 계속 만지작거리며 예의 호기심 가득한 눈으로 키득대며 바라봤을 것이다. 여행자로서 고정남이 찍은 사진들은 별다른 목적도 의도도 없어 보인다. 크게 고생하고 고뇌에 차서 찍은 사진도 아닌 것 같다. 하지만 촬영을 위해 되도록 느리게 걷고, 한 장소에 오래도록 머물며 배회하고, 이미 사라진 풍경이나 사라지기 시작한 풍경 앞에서 쩔쩔맸을 표정도 그려진다. 세계의 혼돈 자체를 끌어안고 있으면서도 경쾌하고 얽매임 없는 이 사진가의 몸짓은 언제나 엄격한 절제미를 기본으로 하기에, 그의 사진은 다루기 어려운 유리조각 같았다. 고정남이 2010년부터 현재까지 사진으로

읊조린 〈호남선-Song of Arirang〉 연작이 유리 파편처럼 투명하고 민감한 것은 '아리랑'이라는 제도적이고 선험적인 인식틀이 논리적 질서를 따른 것이 아니라, 고정남 특유의 형상적 질서로 구성되어 있기 때문이다. 언어로 잘 환원되지 않는 이 이미지의 질서를 파악하기란 어려운 일이다. 〈호남선-Song of Arirang〉 연작 또한 해석하려는 욕망 앞에서는 진실을 보여주지 않는다. 다만 배회하면서 언어의 권능을 일정 정도 포기해야 하는 과제를 안겨 줄 뿐이다.

흔들리는 시선, 희미한 사진

주지하다시피 고정남이 일본 유학 후에 한국에서 본격적으로 진행한 〈Song of Arirang〉 연작은 '아리랑'에 의해 촉발된 감각과 관심으로 이뤄진 상징적 의미공간이자 작가의 내부에 깃들인 존재의 표현 형식이라고 할 수 있다. 그에게 사진을 촬영하는 일은, 작가의 마음속에 들어온 외부의 풍경을 사유하고 있는 자신을 발견해 가는 길에 다름 아니고, 풍경을 이상화하거나 대상화하는 것이 아니라 자신의 경험을 통해 풍경의 진실을 표상하는 일이다. 독일의 낭만주의자들이 예술을 자기 인식을 가능케 하는 성찰의 매개로 삼았듯이 그에게 풍경은 내/외부의 프레임이 혼용된 상태라고 할 수 있다. 그렇기 때문에 더욱 중요한 것이 엄밀한 관찰이었을 것이다. 한국에 돌아와서도 가장 먼저 눈에 띈 풍경이 바로 곳곳에 남아 있는 적산가옥이었고, 그것은 단순한 미학적 감상의 대상이 아니라 작가가 세계를 해석하고 이해하고 구성하는 일종의 영상적 구축물이 된다. 사진에서 리얼리티라고 하는 것은 여러 차원이 있고, 저마다 자기의 사유, 경험에 따라 리얼리티는 다르게 정의 내려질 수 있다. 『호남선』은 고정남의 지각과 경험이 독자적으로 조직되어 주체의 인식이 만들어낸 산물이다.

'호남선'을 따라가는 고정남의 시각은 일정하게 틀 지워지지 않고 흔들린다. 물리적인 시점이 다양하고, 계절과 장소도 다르다. 때로는 기차 안에서 창밖의 파노라마가 펼쳐지는가 하면, 군산 어디쯤에 위치한 역사(驛舍)는 한낮의 태양 아래 파사드(fasade)를 무료하게 내보이고, 어떤 적산가옥은 세부가 낱낱이 드러나 더 이상 보기를 멈추게 한다. 사진의 배경이자 주제가 되는 풍경의 관계에서 서사가 파생되는 경우도 있지만, 3차원의 공간이 2차원의 평면으로 번역되면서 프레이밍될 수밖에 없는 사진도 있다. 광활한 호남평야가 형태가 사라지고 색으로만 제시될 때는 작가가 풍경을 온몸으로 체험하고 대지의 호흡에 일체되는 일종의 의식이 보이기도 한다. 그런가 하면, 작가의 양가적인 시각이 교차하는 사진들도 있는데, 제국적인 시각과 비제국적인 시각이 양립할 때이다. 여기에는 이중의 판타지가 작동하는데, 정복의 대상이 된 풍경을 바라보는 시선과 감싸 주어야 할 연민의 대상을 바라보는 시선이 그것이다. 일제의 식민지가 된 풍경과 삶의 터전으로서 고국을 바라보는 시선, 식민지의 기억을 안고 제국으로 유학을 다녀온 후 다시 바라본 고국의 산천은 서로에게 데자뷰이자 서로의 프레임이기도 하다. 이 두 개의 프레임은 간혹 고정남의 사진에서 격자(格子)로 제시되기도 하지만, 이 함정에서 벗어나 다른 풍경을 생산해내기 위해 이제까지 알고, 봐왔던 것들을 지우려는 노력도 보이기도 한다. 그의 사진이 심심하고 단순해지는 지점이 바로 이 함정에서 자유로워지려는 고정남만의 경쾌한 프레임이 형성될 때이다. 사진가—주체의 일방적인 시선을 거두고, 풍경(대상)과 시선을 나누고 공명하려고 할 때 생성되는 새로운 차원인데, 사진을 촬영한다는 것이 어쩔 수 없이 눈으로 무언가를 점령한다는 소유의 개념과 밀접한 연관이 있다면, 어쩌면 이를 포기할 때 겨우 획득되어지는 희미한 욕망—긴장감 같은 것이다. 이처럼 고정남의 사진이 흥미로운 것은, 아무것도 '미화'하

려 하지 않기 때문이다. 그의 사진이 표상하는 것은 그냥 그렇게 살아 가는 사람들, 생산되는 삶일 뿐이다. 그저 살아지는 삶처럼 살아나는 예술. 추하지도 아름답지도 않게 일부러 예술화하지도 않고 그냥 내버려둔 것 같은 사진들. 버려진 것들과 파편적인 자료들을 해체하고 재구성함으로써 모자이크처럼 조직된 호남선의 얼굴을 다만 제시할 뿐이다. 고정남의 이러한 전략은 기왕에 존재하는 '사진읽기'의 방법의 치명적 결락을 보여준다. 특정 시대의 역사를 일종의 암호로 제시하며, 도식과 체계를 거부하는 사유의 이미지인 것이다.

작가 연보

고정남

1964 전남 장흥 출생
1992 전남대학교 미술학과 졸업
2002 도쿄종합사진전문학교 사진예술학과 졸업
2004 도쿄공예대학교 대학원 사진전공 졸업

개인전

2017 Song of Arirang_호남선, Gallery Bresson, Seoul
2016 unlimited_바람의 봄, Gallery Bresson, Seoul
2013 Changing Opinion, 호기심에 대한 책임감, Seoul
2012 동경 이야기_Super Normal, Gallery Beansseoul, Seoul
2011 건축적 풍경, Gallery Bresson, Seoul
 사각형의 내부의 사각형의 내부의, 김영섭사진화랑, Seoul
2009 '09 진달래, Gallery Bresson, Seoul
2008 unlimited, 김영섭사진화랑, Seoul
2007 '07 진달래, Gallery 호기심에 대한 책임감, Seoul
2005 겨울방학_여행에서 만난 풍경, 김영섭사진화랑, Seoul
2004 안도 타다오의, 콘크리트의, Gallery 목금토, Seoul
2003 여름방학_여행에서 만난 풍경, Gallery Bar FERRARA, Seoul
 안도 타다오의 YUMEBUTAI, Gallery CREADLE, Yokohama
2002 집. 동경 이야기, Gallery Lux, Seoul

주요 그룹전

2016 서울사진축제_서울 신아리랑, 서울시립미술관 북서울미술관, Seoul
2015 기억된 풍경전, Gallery 공간 291, Seoul

2014 서울 루나 포토 페스티벌, 보안여관, Seoul
 간(間)텍스트전, Space22 Gallery, Seoul
2013 금지된 정원, 가일미술관_Gyeonggido, Berlin, Estonia
2012 공·터프로젝트, 옛 연초제조창 내 특별전시장, Cheongju
 평화박물관_10월유신展, Space99 Gallery, Seoul
 제5회 양평환경미술제, 양평군립미술관, Gyeonggi
 실락원(Paradise Lost), 고은사진미술관, Busan
2011 겸재 오늘에 되살리기, 겸재정선기념관, Seoul
 국민국가의 안팎, 화인 갤러리, Busan
 Social Photography, Gallery illum, Seoul
 시인 이상(李箱)의 집, 드로잉전, Seoul
2010 분단미술_눈 위에 핀 꽃, 대전시립미술관, Daejeon
 일민시각총서_격물치지, 일민미술관, Seoul
2009 1990년대 이후의 새로운 정치미술, 경기도미술관, Gyeonggido
 일민시각총서_청소년, 일민미술관, Seoul
2008-10 서울포토페스티벌, 코엑스, Seoul
2007 동강사진페스티벌 기획전, 바라보기 상상하기, Yeongwol
 달콤 쌀벌한 대선전, 대안공간 충정각, Seoul
2006 Depositors meeting, Gallery art & river bank, Tokyo
 눈 이야기, 숙명여대 문신미술관 빛 갤러리, Seoul
 해외시장 개척 모색전, Gallery on, Knapp Gallery, London UK
2000 일본 유학생 사진전, Konica Plaza, Tokyo

사진집
2012 사진집 『3』 출판, LOVE 출판사
2007 사진집 『4』 출판, 월간 Photonet

소장
2012 겸재정선기념관 / 평화박물관
2011 동아일보사 사옥
2010 일민문화재단
2009 일민문화재단